北魏墓誌精粹 八

上海書畫出版社

圖書在版編目（CIP）數據

北魏墓誌精粹八，席盛墓誌、繚光姬墓誌、宇文善墓誌、李劌墓誌、李略墓誌、長孫盛墓誌、陸蘡蘩墓誌／上海書畫出版社編・――上海：上海書畫出版社，2022.1

（北朝墓誌精粹）

ISBN 978-7-5479-2777-9

I.①北… II.①上… III.①楷書－碑帖－中國－北魏 IV.①J292.23

中國版本圖書館CIP數據核字（2021）第280753號

上海書畫出版社

叢書資料提供

王　東　楊永剛　鄧澤浩　程迎昌

王新宇　吳立波　孟雙虎　楊新國

閻洪國　李慶偉

北魏墓誌精粹八

席盛墓誌　繚光姬墓誌　宇文善墓誌
李劌墓誌　李略墓誌　長孫盛墓誌
陸蘡蘩墓誌

本社　編

責任編輯	馮　磊
審　讀	陳家紅
整體設計	簡　之
技術編輯	包賽明

出版發行　上海世紀出版集團
　　　　　⑨上海書畫出版社

地址　上海市閔行區號景路159弄A座4樓

郵政編碼　201101

網址　www.shshuhua.com

E-mail　shcpph@163.com

製版　上海久段文化發展有限公司

印刷　浙江海虹彩色印務有限公司

經銷　各地新華書店

開本　787×1092mm　1/12

印張　7 2/3

版次　2022年3月第1版

　　　2022年3月第1次印刷

書號　ISBN 978-7-5479-2777-9

定價　五十五圓

若有印刷、裝訂質量問題，請與承印廠聯繫

前　言

北朝時期的書跡，多賴石刻傳世，在中國書法史中佔有着極其重要的位置。由於極具特色，後世將這個時期的楷書統稱爲『魏碑體』。特別是北魏孝文帝遷都洛陽之後，留下了非常豐富的石刻文字，常見的有碑碣、墓誌、造像、摩崖、刻經等。在這數量龐大的『魏碑體』中，數量最多，保存相對最爲妥善的無疑當屬墓誌了。墓誌刊刻之石多材質精良，埋於地下亦少損壞，絕大多數字口如新刻成一般，最大程度保留了最初書刻時的原貌。

北朝時期的楷書與唐代的楷書有著非常大的不同，整體而言，字形多偏扁方，筆畫的起收處少了裝飾的成分，也多了一分質樸生澀的氣質。

至清代中晚期，北朝石刻書法開始受到學者和書家的重視。至清末民國時，北朝墓誌的出土漸多，這時期出土的墓誌拓本流佈較廣，且有近百年來的出版傳播，其中不少書法精妙者成爲墓誌中的名品。而近數十年來所新出的北朝墓誌數量不遜之前，但傳拓較少，出版亦少，對於書法愛好者及學習者而言，相對較爲陌生。這些新出的墓誌以河南爲大宗，其他如山東、陝西、河北、山西等地亦有出土。其中有不少屬於精工佳製，也有一些相對略顯草率。自書法的角度來說，不少墓誌與清末至民國時期出土者書風極爲接近，另亦有不少屬於早期出土墓誌中所未見的書風，這些則大大豐富了北朝書法的風貌。

本次分冊彙編的墓誌絕大多數爲近數十年來所出土，自一百多種北朝墓誌中精選而成。所收墓誌最早者爲《司馬金龍墓誌》，刻於北魏太和八年（四八四）十一月十六日。最晚者爲《崔宣默墓誌》，刻於北周大象元年（五七九）十月二十六日。共收北朝各時期墓誌七十品。其中北魏墓誌五十五品，東魏墓誌五品，西魏墓誌三品，北齊墓誌四品，北周墓誌三品。這些墓誌有的是各級博物館所藏，有的是私家所藏，除少數曾有原大出版之外，絕大多數的都是首次原大出版，亦有數件墓誌屬於首次面世。

由於收録的北魏墓誌數量相對最多，所以我們又以家族、地域或者風格進行分類。元氏墓誌輯爲兩冊，楊氏墓誌輯爲一冊，山東出土之墓誌輯爲一冊，書法剛健者輯爲一冊，奇崛者輯爲一冊，清勁者輯爲一冊，整飭者輯爲一冊。東魏、西魏輯爲一冊，北齊、北周輯爲一冊。

所有選用的墓誌拓片均爲精拓原件拍攝，先爲墓誌整拓圖，次爲原大裁剪圖，有誌蓋者亦均如此（偶有略縮小者均標明縮小比例）。旨在爲書法愛好者及學習者提供更爲豐富的書法資料。對於書法學習者來說，原大字跡亦是學習的最好範本。

目録

席盛墓誌

魏故冠軍將軍河間席府君墓誌銘

曾祖霄司州主薄都官從事冊臨盧氏令

曾祖親陳廣漢令錄事參軍魏卓皇祖甫攬

母狗氏　　息男孝雅年十七　息女容年十一

今都皆安西府司馬天水太守

今天水楊雙女魏之妻司州都楊祖

祖榮族京兆郡切曹冠軍府主薄

祖父樹陳州都恒農郡中正

寶女　母李姬暉君重以大業遂百世而必祀

息女李姬暉君重以大業遂百世而必祀

息女容年十三　息女容年十一　息女李姬暉君年九

息女法妙年十三　耀儀年十七

遠源禩門共治政成大邦自時厥後

水帝開其遠源禩門共治政成大邦

應千載而承流監公遠集文雅騰藥秘閣

若諱盛字承德安定臨汾人也

墓戎無贖之心行不失准繩是故朝遷謂之俊士

抱柔惠之心栗靈秀出與善俱生乘道德以立身體仁義而成性懷清明之質

成名立脫中應粉釋竭厥中將軍高祖興汊泉之俊丹水之師方欲清塵東

國澄氛和是誠懷丹爭朵之臷所心摧長之恚育閏邦晉陳昌李尋為黃戎盤王終

卻盡和

鄉里稱為善人學

席盛墓誌

刻於北魏正光四年（五二三）二月二十四日。一九八七年出土於河南省靈寶縣焦村鎮焦村，現藏靈寶市文物管理所。拓本長八十二點五釐米，寬七十八點七釐米。

聲略□宿者虛心徵引署中兵□軍□武都郡事其時旦涤孩虞侵梗王略分命

偏□率隨方致討公□討公加□□分命宣

咸□號公□東伝□□雅相杖□□使作監軍椅楠有方應時稱之還給事中加□南

紫檢遠州除鎮紀輯明允所在見楠雖八俊分方不能尚□避後稱校尉為北道使

之雖得加祉徵在穎川龒及加勃海語延論切令古如一宜補河間內史政理明惠吏民安

師遠□黃罷在穎川龒及春秋六十一薨於郡解合境悲慕遠近難酸傷朝迁襄勤

而三追注加祉一化歸空於恒州刺史謚曰延光四年歲在癸卯二月戊

卓□追注加祉甲申贈□云及農胡城縣胡城鄉胡城里懼三泉靡

午祖廿四日甲申歸空於恒農胡城縣胡城鄉胡城里懼

政輝棤銘之幽遂其詞曰

餘慶降禄繼美傳芳萬生賢俊托資合韋多才藝令問令望清風上倍輝音

遠楊積水忘倦登山不已優遊行業紛綸儒史稷下為群華陰成市藏器待用

訓實憂患言□言受禄翻飛雅良美居共冶絹調風俗或和民志錄蝗去境風雨如氣

學寶而仕既是日雅良美居共冶絹調風俗或和民志錄蝗去境風雨如氣

政祥雨歧化同三異人生若浮時運難遊邊輯萬事終歸一止畫輝蒙石窅仮

泉幽千秋万歲仰味國獻

魏故冠軍將軍河閒席府君墓誌

銘　曾祖雿司州主簿都官從事郍臨

盧氏今都尉安西府司馬天水太

守　曾祖親廣漢太守鉅鹿魏卓

孫　安祖榮族京兆郡功曹冠軍

府軍祖親陳闓公錄事參軍

安迄皇甫攬女父樹陝州都恒

農郡中正母猗氏夳天水楊雙

女妻司州都楊祖寶女

息男孝雅年十七

息女李姬年十九

息女法妙年十三

息女令容年十二

息女暉門年九

次容年十二

息女耀儀年七

君諱盛字君德

姿定臨涇人也水帝開其遠源樓
君重以大業逞百世而必祀應平
閣天水剖苻共治政成大邦自時
載而承流監公遙集文雅騰藥秘
厥後墓戎無矌君稟靈秀出與善
俱生乘道德以立身體仁義偽成

性懷清明之質抱柔惠之心行不
失準繩動不踰規是故朝遷謂
之俊士鄉里稱爲善人學成
脆巾應務釋褐殿中將軍高祖興
陂泉之俊誓丹水之師欲清歷
東國澄參南海君應機勃用執頡

戎行以勳增級遷強弩將軍尋為

黃鉞戎廷緩御盡和邊城候析爭

柴之訟斯疋灌泝之德有聞都督

陳蜀公薄伐鑾夷君為帳內

軍主轉積射將軍東宮宣後鎮西

邢公當摧轂之重祖征梁以漢以

聲略宿著盡忠徵引署中兵乘軍
恬武都郡事其時旦㵎拔虞侵梗
王略分命為率隨方致討公雅相
枚寄故使作監軍椅楠有方應時
梓定遷給事中加宣威之号公東
徂豫士又為行臺郎中鎮南府司

馬還避躬聲校尉出爲北道使還

檢州鎮紀察明九而在見稱雖八

後分方不能尚也後假龍驤將軍又

統軍南討師還除游輕將軍加

苟軍將軍仍本号出補河間內吏

政理明惠吏民安之雖黃霸在潁

川巂遂居勃海語孝論切令始
一宜其永錫難亢應此而二
得廱徵一化云及春秋十一兗
松郡解含境悲業遠近酸傷朝遷
寒勤悼注追加礼命贈將軍
州刺史諡曰正光四年歲

在癸卯二月戊午朔廿四日甲申

歸窆於恒農胡城縣胡鄉胡城

里懼三泉廱鍋兩和戒車敢楊輝

乾銘之幽邃其詞曰

餘慶隆祥繼美傳芳篤生賢俊桅

資含章多甘彣藝令問令瑩清猋

上倚輝音遠揚精水忘倦登山不
已優遊行業紛綸綜儒史稷下為群
華陰成市藏器待用學憂而仕宗
既斟酌飛來斗檷木仁斯必勤出悟
庶轂心畫規謀手運鋒鋏築動訓
賞應言受祿是日雅良爰居與沿

絹調風俗或和民志錄蝗去境風

雨空氣政佇兩玫化同三異處生

岩浮時運難遊邊辭万事終歸一

上量輝鑛石窆彼泉幽千秋方歲

仰味風獻

縱光姬墓誌

魏故茅一品家監維夫人之墓誌銘

夫人字光姬齊郡衛國人也宋使持節都督青徐齊之三

州諸軍事齊州刺史永之孫寧朔將軍齊郡太守宣之嘉之

女大魏冠軍將軍齊州刺史顯之姑監踵弈葉之

資餘慶之休緒妙質瑜於窀窀世姿淵逸於幽開故令問

已之遷布聲價於是自遠年在繈抱之中已有成人之

志未及言歸逐離家難監自委身宮掖出入樹闈風

納賞每至被優異然已父兄沉厚無心榮好弊衣踈食竟

形實口至於廣席疇勿語及平生春言家事淚隨聲下

同輩尚其風操俊友慕其貞桑是已聖上崇異委昌

事業用九於懷即錫品弟一班袟清禁羽儀之等有同

正光六年正月十九日春秋七十有二遘疾薨於掖庭
之宮二聖嗟悼嬪御悒然贈有加數隆常准粵宮為記
其年二月丙子朔廿一日戊申遷窆於皇陵之東
誌於泉下庶德音之可緣乃作銘曰
猗歟弱齡令淑有聞方蘭茞馥比桂齊芬葳蕤散鶴譽
沃流薰依洛浦曷歸朝雲一離家難長秋宮庭徘佪
禁闈惆悵幽坰春言陟岵歔欷增零慎終揚美追遠載
聲天鑒無昧寵命爰及方隆物譽終然九絹忽同逝景
訏淪濛邑緋衛旣陳星言寵首蕭蕭槚芒芒川岵地
迴天遙圓長刀久式銘遺芳德音

縠光姬墓誌

刻於北魏正光六年（五二五）二月二十一日。近年出土於河南洛陽地區，現藏私人處。拓本長四十八點五釐米，寬五十點五釐米。

魏故第一品家監緱夫人之墓誌

銘

夫人字光姬齊郡衛國人也宋使

持節都督青徐齊三州諸軍事齊

州刺史永之孫寧朔將軍齊郡太

守宣之女大魏冠軍將軍齊州刺

史顯之姑監踵弈葉之嘉風資餘
慶之休緒妙質踰於率世姿淵逸
於幽開故令問召之遐布聲價於
是自遠年在緌抱之中已有成人
之志未及言歸逐離家難監自委
身宮被出入樹闈風涼納賞每被

優異然已父兄沉厚無心榮好弊
衣踈食亮形實口至於廣席疇匆
語及平生卷言家事淚隨聲下同
輩尚其風操儔夊莫葉其真愬是已
聖上崇異委已事業用允於懷
即錫品第一班秩清禁羽儀之等

有同郡君方當藉茲寵會更隆物
軼天不整遺朝露奄及呂並光六
年正月十九日春秋七十有二遘
疾薨於掖庭之宮二聖嗟悼媛嬪
御惻然賵贈有加數隆常准粵以
其年二月丙子朔廿一日戊申遷

葬於皇陵之東乃記誌於泉下庶
德音之可緣乃作銘曰
蔚與弱齡令淵有聞方蘭莘馥比
桂齊芬巖莊散鶴鸞沃流薫依怖
洛浦歸朝雲一離家難長秘宮
庭俳佪禁闈悄悵幽坰春言陟岵

齋敕墳零慎終楊美追遠載聲天

鑒無時寵命爰及方隆物譽終然

九絹忽同逝景詎淪濛邑緋衛既

陳星言隴首蕭蕭槇芒芒川岸

地迥天遙圓長万久式銘遺劳德

嘉幻

宇文善墓誌

魏故使持節車騎將軍都督興州諸軍事興州刺史襄樂縣開國男
宇文公墓誌

祖混平北將軍平州刺史夫人獨孤氏父意富陵夏州長史
父福散騎常待都官尚書領左衛將軍金紫光祿大夫司騎將軍定
州刺史貞惠侯夫人元氏父贊尚書左僕射衛大將軍司州牧蕭公定
君諱善字慶孫司州河南郡河陰縣都鄉義靜里人也誕彼洪柯世載
祖光少卿北㡭此風猷獻顯譽前緒父車騎都督擬茲義順年十八名中葉君稟散靈樹
強弩加威寧遠將軍俄遷司書史長暴節操擬築榮弥隆年十八名中葉君稟靈樹
舍光少烈將軍自釋巾入仕徽清河王礼遇殊倫轉俯采欽敬都
掾加寧遠軒移斷決多所馬替及為將治河迤去職宣後字元慶器均顯頹又曰三
府王掾凡案斷決多所廣平任城二王繼踵李兒弟亮府又除君寧將軍三門
河王掾移軒教敦府廣平任城二王繼踵李台大成利沙喝石虔粗重顯奇過礼
橫閱續凡案斷決多所馬替及為將治河迤去職孝性得自天然毀瘠均頹又曰三
服闕除征虜將軍中散大夫呂君次長兄東宮宣後字元慶開國男顯頹又曰三
將之服沫除征虜將軍至神龜三年呂父艱去職河迤君次子襄社承芳拜襄樂縣開國男又曰三門
將之通曹紹嗣之功尋弱年導遷後將軍中散夫君兆次子襄社承芳拜襄樂縣開國男又曰三門

屈致害王折妖鋒蘭摧醜壁迎峻稽天盡巳逼千重轉戰百谷賊眾兵或寅力長

地重阻蜂毒更流復徙殊

眉後賓席雖亦抗節於始醜陷而終苟免於酘塲至如君提忠捨命於沙闕國倀驅殉國

求之古烈寔宰云此能始詔衮庸贈使持節鎮車騎將軍都督裹州諸軍事延隱

之恩薆降罷國男如之故謚曰太牢礼也粵孝昌二年十一月丙申朔其

州刺史開國男空亏洛陽縣覆丹山之南附塋之右銘玄石貽馨幽閟其

廿五日庚申

詞曰

萬彼歜初軒皇是糸慕諸徵緒縣基弈蕃緜聯華庵組相継貽晰孝友庵

欝順悌連類象德匪篤斯桂義實行先世惟士節渕戎君其覃忠權擢身

叡警鋒車屢轍梗邁嚴顙氣凌霜截妖氛孔熾王旗挫銳桿屈天盡黃墳一高

葳報善鴻言嗟咢空設龜謀既啟真撤席幽荊鑿深泉永宅黃墳

青葳方積隧殊功之可儔埋壯志其何劇將傳聲亏鏤鼎且鎸名亏片石

宇文善墓誌

刻於北魏孝昌二年（五二六）十一月二十五日。出土時地不詳，現藏洛陽私人處。拓本長八十五點七釐米，寬八十五釐米。

魏故使持節車騎將軍都督
襄州諸軍事襄州刺史襄樂縣
開國男宇文公墓誌
祖混平北將軍平州刺史
夫人獨孫氏父意富陵

夏州長史

父福散騎常侍都官尚書領

左衛將軍金紫光祿大夫夏州刺史

禄卿車騎將軍定州刺史

貞惠侯　　夫人元氏文

贊尚書左僕射衛大將軍司
州牧蕭公

州牧蕭公　　君諱善字慶
孫同州河南郡河陰縣都鄉
靜順里人也誕彼河洪族世載軍
嬰冤祖平北捶此風猷顯譽

前緒父車騎

緒父車騎擬茲義正播名

中葉君稟靈樹質繼軌

少脊遠志焦通書史長

榱峻嶽孫隆年十八解

騎頻轉武騎強弩威烈

俄遷司空公清河王府士曹

衆運續轉府功曹衆軍仍遷

府塚加寧遠將軍自釋市入

仕徽聲弥兒府王礼遇殊偏

倚采欽敬踰蔫後清河王任移

軒敦府廣平任城二王綵鍾

季臺又除君寧朔將軍三門

都將仍領府掾几案斷決多

所廌替及爲將治河迺大成

利涉焜石庉秠重顯奇動止

攝禹績下降氓至神龜二

年召父艱去職孝性得自天

然毀瘠殆於遇礼服闋除征

慮將軍中散大夫曰君長兄

東宮宣後宇元慶器均頹項

命亦如此未脊紹嗣翁年不

永永君既君次子龔社承苃拜

襄樂縣開國男又已三闈將

通運遭之功尋遷後將運

中大夫及薊塞多虞韋胡旅

勃條度裂礼衰劉兆庶勣喬
君為北道都督受律出車戎
政絹序動若仵原庸昭朝冊
後長蜑重阻蜂毒更流復後
篩鷹門捍兹狂校圍疆篩重

轉戰百合賊眾兵實力屈發
害王折妖鋒蘭摧醜壁岩迤
峻稽夫盡已城不守終俊峨歷
柁沙闢或倪眉從賓席雖沐
抗節柁始陌而終崮柁韶

場至如君提忠捨命捐軀殉

國求之古列寔宰云熊始

熊卓斯人之謂歟聖上痛悼

紹紳陸傷故延追隱之恩爰

降寵逰之礼肴詡衷庸贈與

使持節車騎將軍都督東州諸軍事東州刺史開國男如故諡曰太牢禮也粵孝昌二年十一月丙申朔廿五日庚申窆于洛陽縣贏

丹丘之南附窀窆之右畫銘
玄石貽馨幽閟其詞曰萬
彼厥初軒皇是系肇諸微緒
縣基弈世蕃棻聯華庭組相
継船晰孝友奄爵順悌連類

象德匪筠斯柱義實行先雄

惟士節淵哉君子寡忠踽列

攤火忿警鋒車屬轍梗邁嚴旅

頹氣凌霜截妖氛孔熾至堅身撼報

挫銳加屈夭盡志堅

善鴻言嗟咈空設龜謀既沉鴻

啟奠撤席幽墼翦深泉永

宅黃壤一高淸芟方積陵殊

功業可傷埋壯志其何劇將

傅聲兮光鑄鼎且鐫名於博君

李劼墓誌

魏故司徒行叅軍李君墓誌銘

君諱劖字景義隴西狄道人也儀
同燉煌宣公之孫尚書泹陽昭俟
第六子弱冠冔州台為主薄司徒
行叅軍孝昌二年十一月二日丙午
午年粵十二月乙未朔十一月二日丙
其藝故于洛陽芒山之陽懼陵谷之
有遷故託誌於玄石其詞曰
至闢言道出塞為雄猗歎勒種世
蔦其風於穆祖考明德愈崇子亦
無乔實号丕隆席義机仁宇教壃
禮緬遐高韻優遊雅體清風穆穆
長瀾信華梁逛仁如何懷琭身匪
眉謂蘭姜期仁如何懷琭身匪
栖塵蘭姜未夏桂折當春百身匪
贖四羡長淪龜猷既襲輀輬難捨

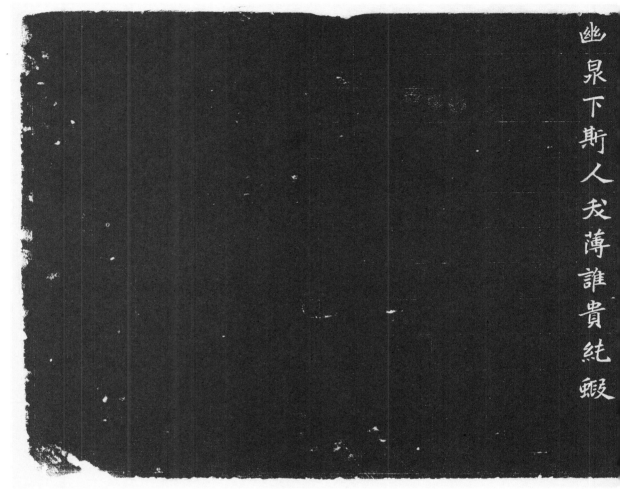

幽泉下斯人夭薄誰貴純瑕

李劇墓誌

刻於北魏孝昌二年（五二六）十二月十二日。出土時地不詳，現藏私人處。拓本長三十一點七釐米，寬八十點三釐米。

魏故司徒行叅軍李君墓誌銘

君諱劌字景羲隴西狄道人也儀

同燉煌宣公之孫尚書涇陽昭俟

第六子弱冠應州召為主薄司徒

行叅軍孝昌二年十一月二日卒

其年粵十二月乙未朔十二日丙

午薤于洛陽芒山之陽懼陵谷之

有遷故託誌於玄石其詞曰

至開言道出塞為雄猗歟勤種世

薦其風於穆祖考明德愈崇子点

無忝寶号不隆席義机仁宇教墻

禮緬遐高韻優遊雅體清風穆穆

長瀾瀰梁延擒賦藝席浮醴尤

湏謂信華髮期仁如何懷珫邊等

栖塵蘭萋未夏桂折當春百身匪

贖四羙長淪龜猷既龍襲輞驤難捨

宿莽愁人平原懷馬茫茫壠上幽

幽泉下斯人炙薄誰貴純暇

李略墓誌

魏故使持節驃騾將軍襄州刺史李君墓誌

君諱略字士撰相州魏郡魏縣崇義鄉吉遷里人也散

華之裔大成之胤詮流則昭灼道德之演布葉則世茂

時輔漢承相蔡之後也燕征虜將軍開府陽平太守林

之玄孫曾祖默趙中書博士太子洗馬祖原州主薄父

扶魏郡太守君稟姿天成生而岐嶷少履雅節皎然獨

潔御高山之景行悉松竹之脊筠孝家忠國言謨典範

冠帶之年除殿中將軍勤清固懈遷允從僕射才弟顯

扶從容華省給事中良規之韓靡暢風霜迄運奄集年

卅一以建義元年四月十三日卒于官朝賞錄誠追存

皆王授斬名立卜龜筮遠宅吉玄宮粵永安元年歲在

實沈十二月甲申朔十三日丙申窆枏芒阜之陽礼於薛

馥之遺芳罄球琳之震爰刊泉石而作頌曰

瓊瑰肇樞玄爐構扇陽曜震煇靈喆載見昭昭盛烈

燕洪電若人誕世家慶隆衍孝睦閨庭忠敬先朝德著

邦國聲美友僚先人後已顯譽遐趨升琢已器連城宜

表空聞遺將誰曰祐仁離輝未迢魄影中分清高罷曜

琴酒凝塵泉宮閟扃永夜無晨

妻南陽鄧氏父泰荊州西曹

李略墓誌

刻於北魏永安元年（五二八）十二月十三日。出土時地不詳，現藏偃師市博物館。誌蓋拓本長四十四點五釐米，寬四十三點五釐米，墓誌拓本長五十點八釐米，寬五十一點二釐米。

魏故

持節

都督

幽

魏故使持節驃驤將軍襄州刺

史李君墓誌

君諱略字士攄相州魏郡魏縣

崇義鄉吉遷里人也散華之裏

大成之胤詮流則昭灼道德之

濵布葉則世茂時輔漢承相蔡

之後也燕征虜將軍開府陽平

太守林之玄孫曾祖默趙中書

博士太子洗馬祖焦州主薄父

扶魏郡太守君稟婆天成生而

岐嶷少履雅節皎然獨潔御高

山之景行志松竹之脊筠孝家

忠國言謨典範冠帶之年除殿

中將軍勳清圖懈遷欠従僕射

才弟顯扶従容華省給事中良

規之榦靡暢風霜之運奄集年

卅一以建義元年四月十三日

卒于官朝賞錄誠追存階住授

斯名位卜龜筮宅吉玄宮粵

永安元年歲在實況十二申

申朔十三日丙申穸於芒阜之

陽芬蘭馥之遺芳響球琳之震

瑜爰刊泉石而作頌曰

瓊璨肇樞玄爐構扇陽曜震煇

靈蠢載見昭昭盛烈蒜蒜洪電

若人誕世家慶隆衍孝睦閨庭

忠敬先朝德著邦國聲美友僚

先人後已顯譽逴超升琢已器

連城宜表空聞遺將誰曰祐仁

離輝未邃魄影中分清高羅曜

琴酒凝塵泉宮閟扃永夜無晨

妻南陽鄧氏父泰荊州西曹

長孫盛墓誌

魏故車騎
散
騎
常

陵丞張帯

墓誌恥□

□□□

魏故左將軍散騎常侍長孫公之墓誌銘

君諱盛字永興河南洛陽人也鴻源與雲漢分流崇其基共

峻若其扶天託日之勳聯槐曡蘇之盛豈唯當世以為美談故君亦

丹清著其不朽祖東文經武盛稱羽儀父豈出蕃入屏蔚為梁棟故君

藉公侯之茂緒河岳之粹靈挺珪璧松囷裕裁風霜枝主懷薄信

桂林之一枝名家之千里解褐侍御史俄遷楊州車騎府轉於懷袖

中兵參軍屬其東緒妖興西京霧起羽檄奔馳自咸戎任專閫外方思三捷

蜀虜因茲肆肆其東頌司徒行臺郎中既清河陝長驅逮京告成雍帝嘉茂

之功就選盡六奇之策議大夫遷行臺左丞馳逐親從斯尾之後躬驟

勳就拜驃騎將軍諫議大夫自夷險遂親從侍恒州大中正躬驟

王師敗績大駕北迴君正復拜左將軍散騎常侍恒州大中正驟

騎尔朱出臨開右敕君持節為行臺尚書節度軍府奇謀始布宛

過害君在原之義既深異齒之慕孫切啓求送兄塵出都優詔聽
許來枌洛陽之師大會伊洛天不慭遺禍結流天春秋卌脊
六蓻之北芒陽之安武里以晉泰元年三月廿一日與夫人
河南之北芒歲往年來陵移來岳從玉質可淪金莫毀銘曰
層峯峻崎長瀾遠注人寶迭來德音允樹蔦生夫子馮雲高舉彼
冠飛嚴昇朝集譽屢少蘭臺來儀莫府駈車凡折擁麾三輔彼
柚雍填填振旅効著四方功成出　復方騫逸翩背輿搏風云如宋
渊化盡生窮依希空奠寂漠虛宮一朝辭世万事將終茫茫茫丘隴
齔齔佳城長楊開起細草蕪生言歸泉戶永閟松扃人誰来死所
貴揚名
夫人北平田氏　父保生上谷太守

長孫盛墓誌

刻於北魏普泰元年（五三一）三月廿二日。出土時地不詳，現藏洛陽私人處。誌蓋拓本長四十八釐米，寬四十七點五釐米，墓誌拓本長五十六釐米，寬五十六點三釐米。

魏故

魏故

车魏

黼黻故

馬騎竒庄

闍夏

魏故左將軍散騎常侍長孫盛之墓

誌銘

君諱盛字永興河南洛陽人也鴻源

與雲漢分流崇基共積石俱峻若其

扶天託日之勳聯槐疊蘚之盛豈唯

當世以為美談故亦丹清著者其崇朽

祖承文經武盛稱羽儀父出蕃入屏
爵為梁棟君藉公侯之茂緒膺河岳
之粹靈挺珪璧杪囟裕發風霜於懷
袖信桂林之一枝名家之千里解褐
侍御史俄遷揚州車騎府主薄轉中
兵叅軍屬隆緒妖興西京霧起羽檄

奔自咸陽飛烽軼柈崎滙蜀虜田茲
肆其東頋司徒長孫公出董元戎任
專圖外方思三捷之功選盡六奇之
策辟君行臺郎中既清河陝長駈奉
雍帝嘉茂勳就拜驍驤將軍諫議大
夫遷行臺左丞馳駈遷京告成大朝廷

會王師敗績大駕北巡君忠瘁之誠
著自夷險逮親從斯庵之後躬執
鞋之勞及乘輿反正復拜左將軍散
騎常侍恒州大中正驃騎尓朱出臨
開君勑君持節為行臺尚書節度軍
府奇謀始布宛在龍樊封永冰消鯨

鯤卷鶱會君兄益州刺史解任還
枌中途遇害君在原之義既深昇齒
之慕孫切啓求遠兄窆出都優詔聽
許未幾而晉陽之師大會伊洛天不
慭遺禍結流夭春秋卌有六薨於
洛陽之安武里第以晉泰元年二月

二曰與夫人合塟扵河南之北芒歲
往单来陵移岳從壬質可淪金風莫
毀銘曰
層峯峻峙長瀾遠注人寶迭来德音
久樹萬生夫子憑雲高舉弱冠飛巖
昇朝隼舉譽扆步蘭臺来儀莫府駈車

九折擁庵三輔彼彼捅旌填填振旅

勣著四方功成出處方騫逸翮脊異

搏風云如不渕化盡生窮依希空奠

寓漠虛宮一朝辭世刀事將終茫茫

丘隴欝欝佳城長楊閒起細草蒹生

言歸泉戸永閟松扃人誰不死所貴

揚名

夫人北平田氏

父保生上谷夫守

陸葇藜墓誌

魏故輔國將軍洛州刺史趙郡公羅宗出夫人故陸氏墓誌銘

夫人諱蔡侍中散騎常侍選部尚書太保達安王受洛敬出

孫祠部尚書金紫光祿大夫太常卿領北海王師太子左詹事

司州大中正達安公琇出第二女其源流煥晒備亏典冊不復倫

詳也夫人天稟淑靈柔婉為性允慧昭凝著聲亏載弄出率

功苄藏流美亏未笄出歲四德鳳成七行早立貞懿非王雕懃

擬寬仁豈況秊十四作嬪亏故輔國將軍洛州刺史趙

郡公羅宗祖事慈姑輯理陰教鳳亏夜密勿終始無懃故能

風洋承重內鰲陰婦訓著亏神邑暨慈姑覲背趙郡祖褆教雅亏孤美

負荷如穆穆如也夫人深體空有妙通法理投心十善歸緣八

悟悟如穆穆如也夫人深姻親理物必盡其誠推心十善達其如

政鼎禮恭虔未曾斬雃棘永安三秊歲次庚慶八月甲辰朔十

孝泰萬未兟太

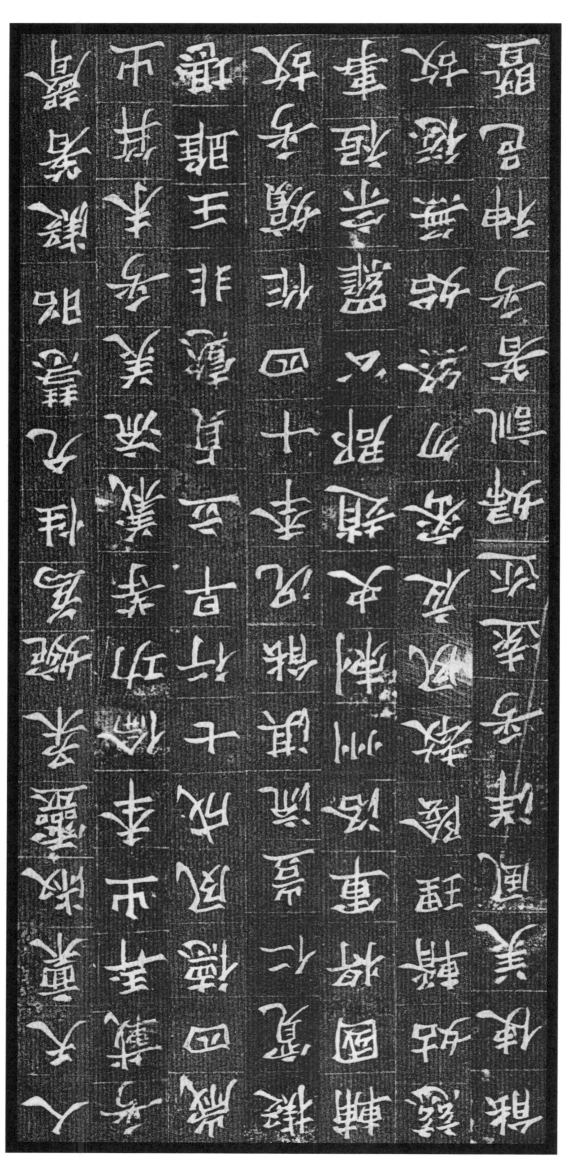

碑在河南偃师，现藏河南省博物馆。

袁安碑，篆书。额篆书"汉司徒袁安碑"六字。碑高一百五十三厘米，宽约七十四厘米。碑十一行，每行十五字，字径约三厘米。此碑立于东汉永元四年（九二）。

袁安碑（局部）